KB020888

drawing
&
coloring
book
/
my animals
from
childhood

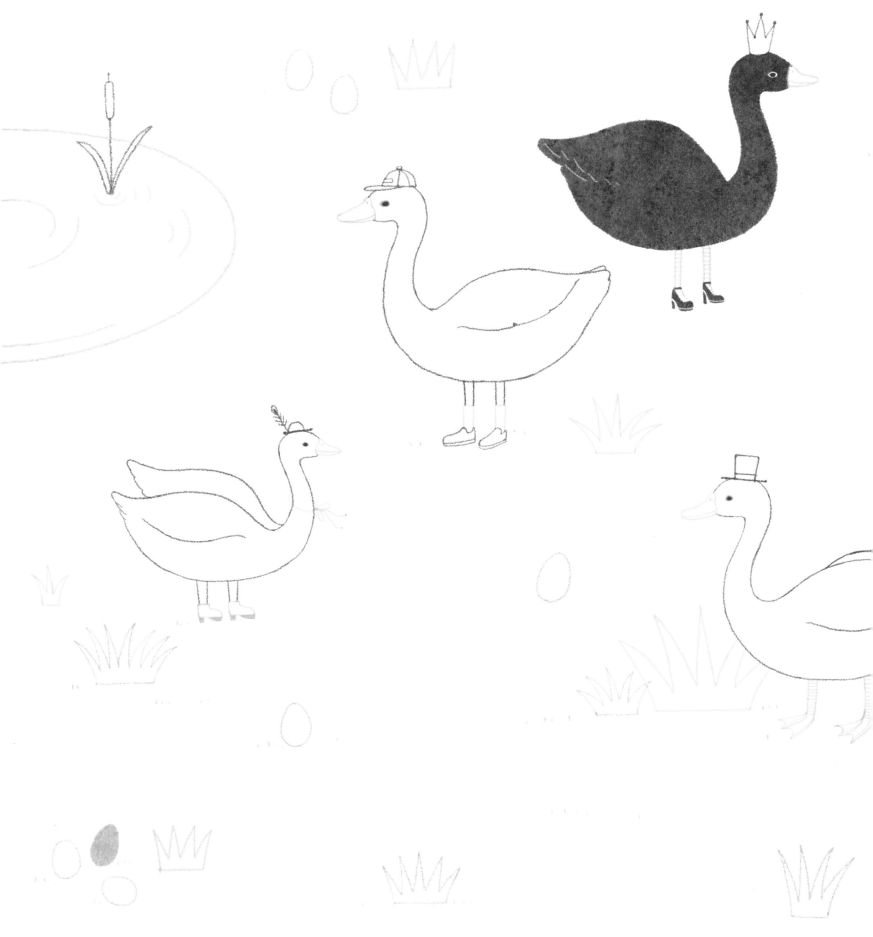

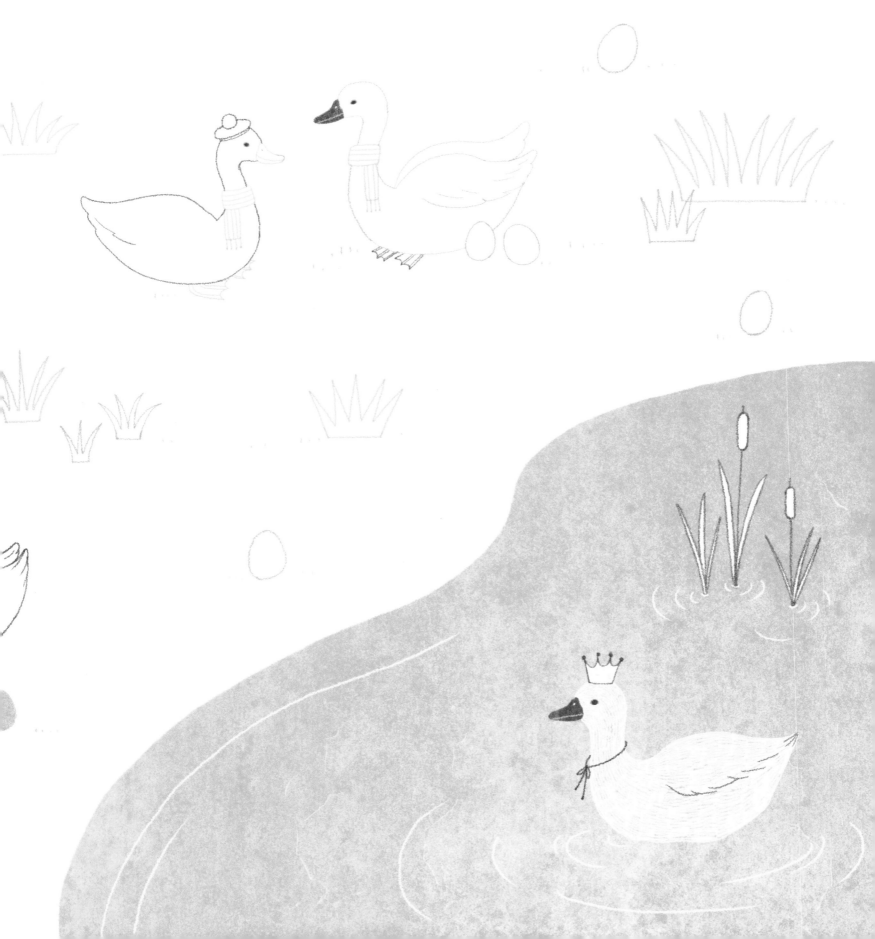

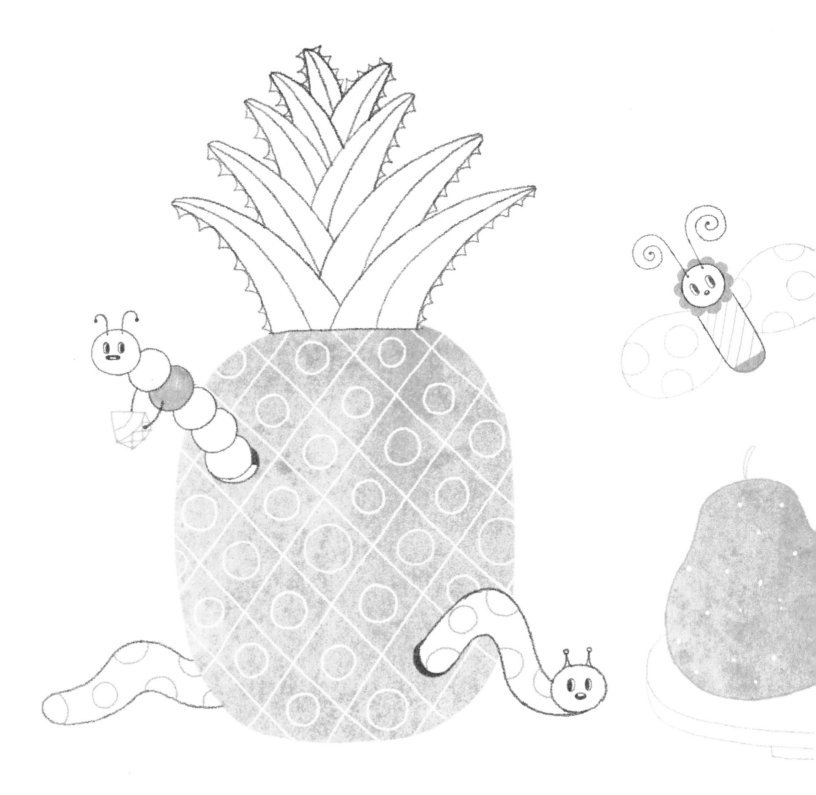

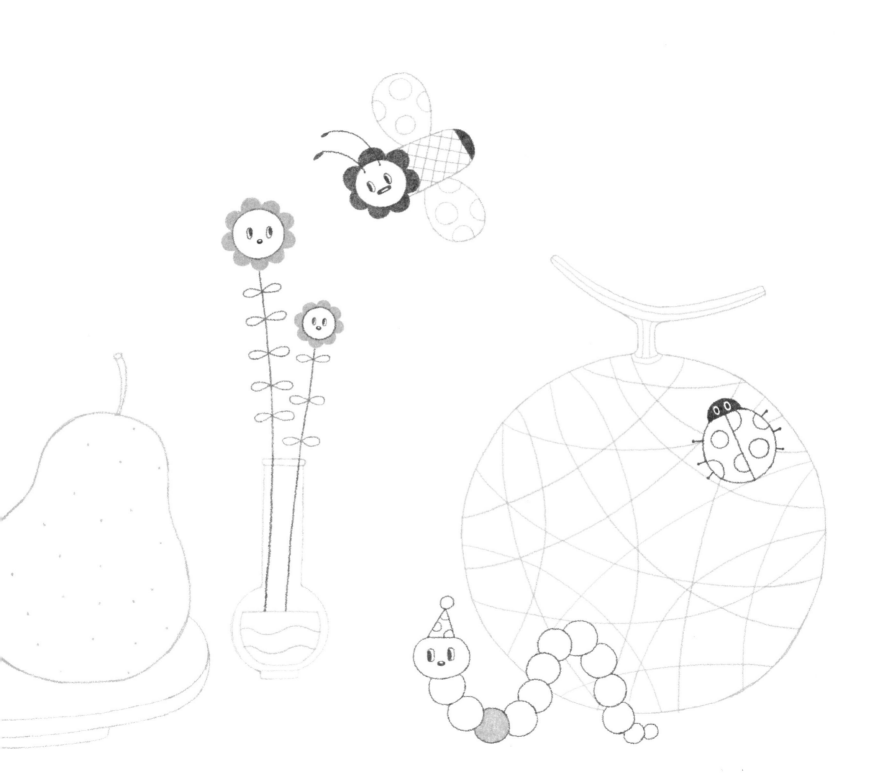

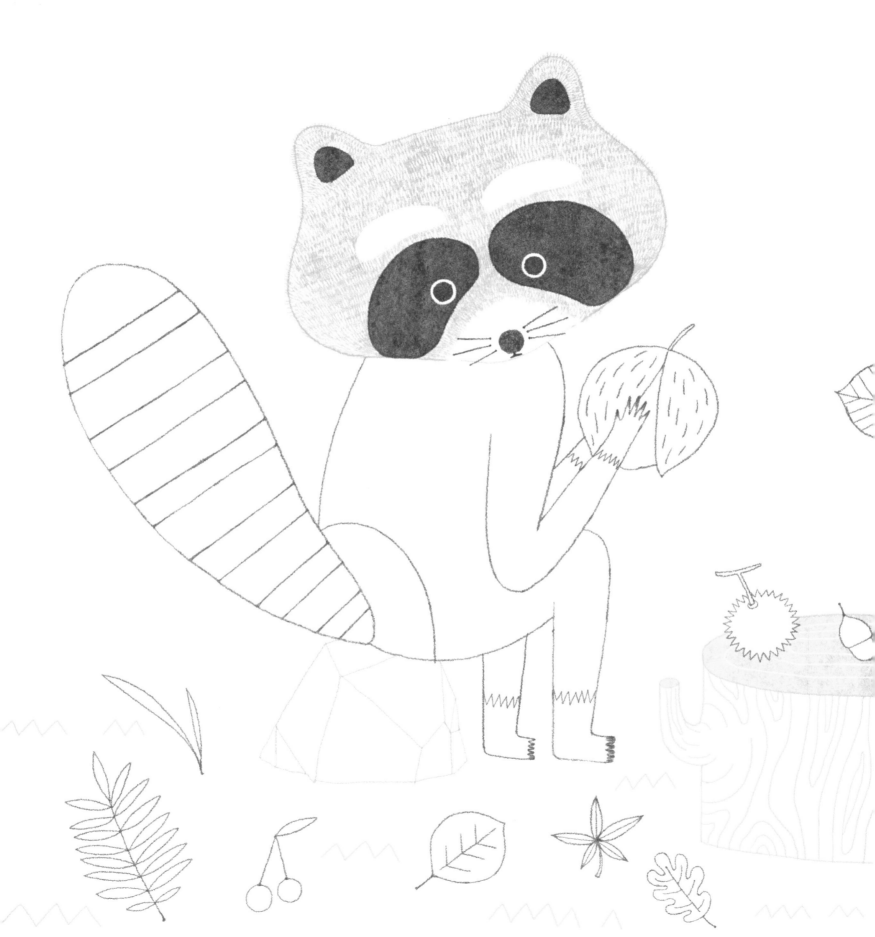

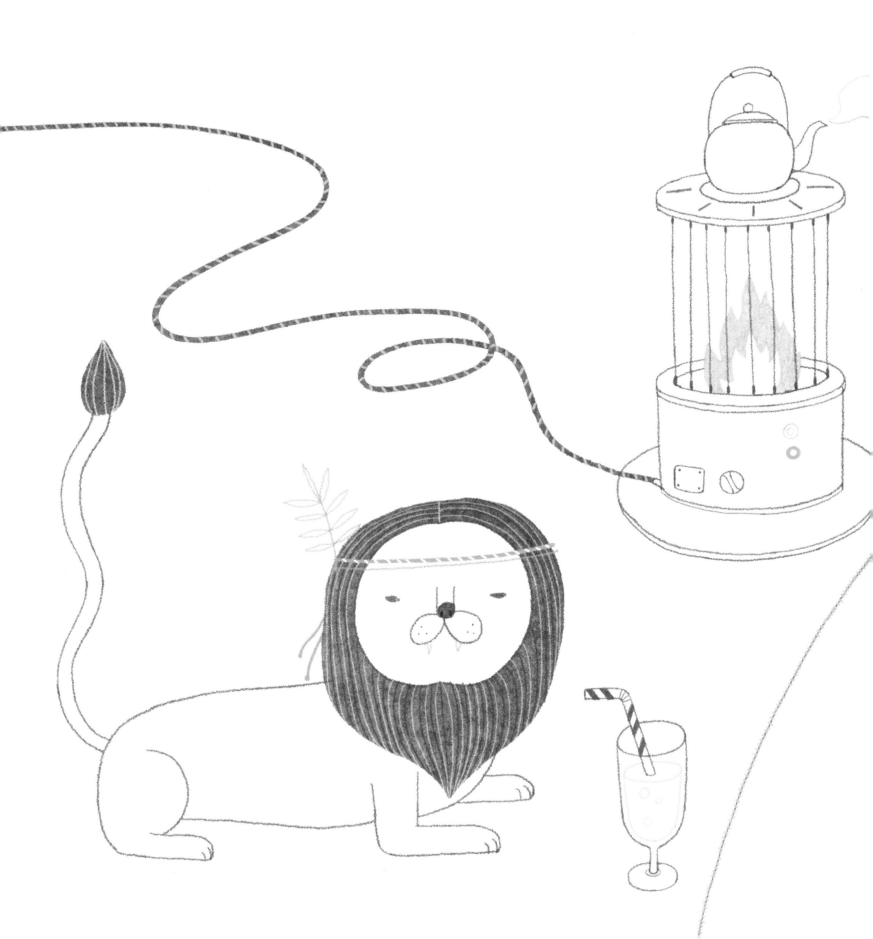

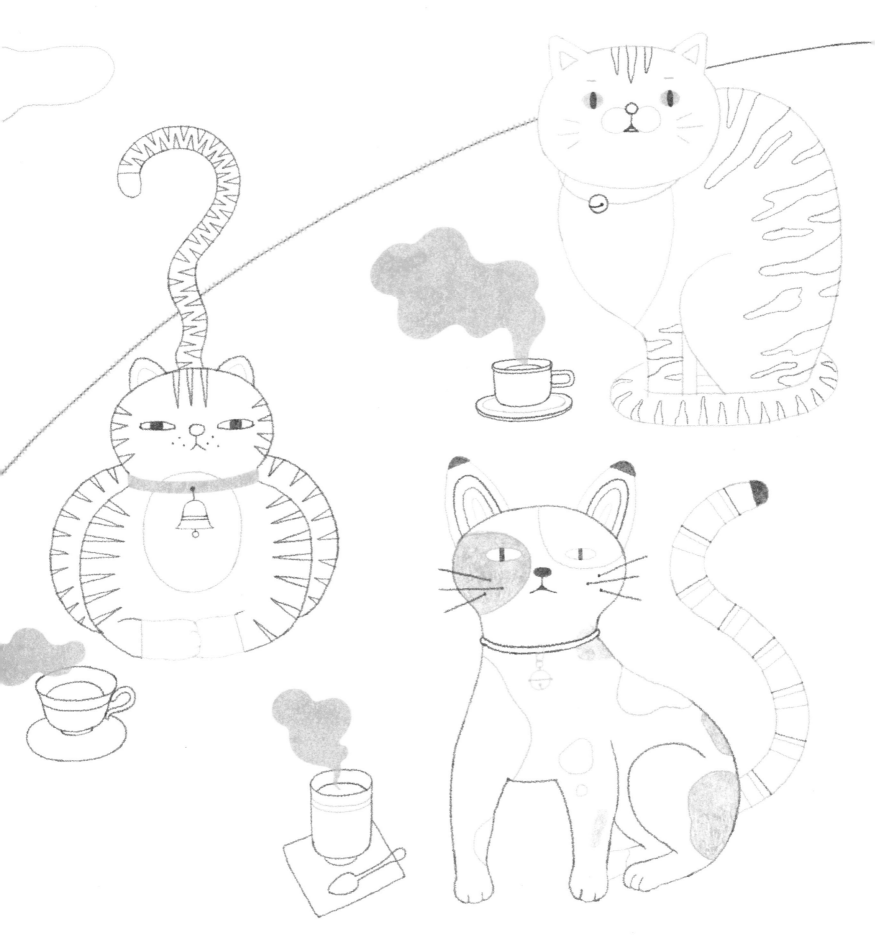

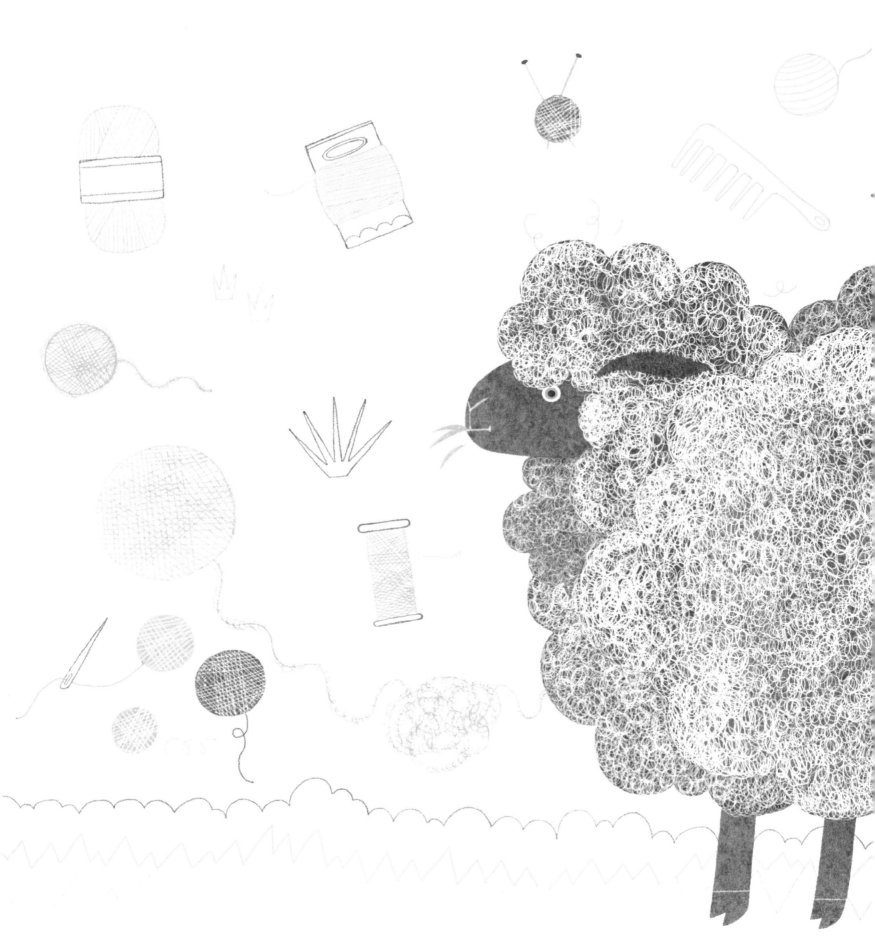

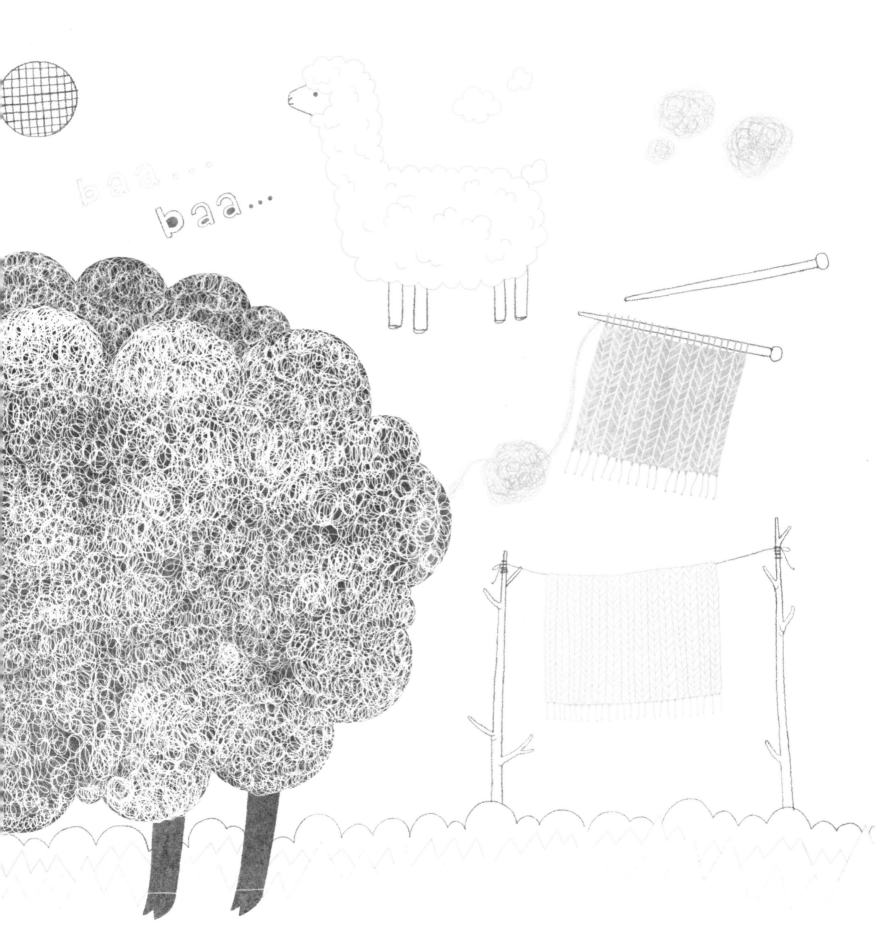

baa...
baa...

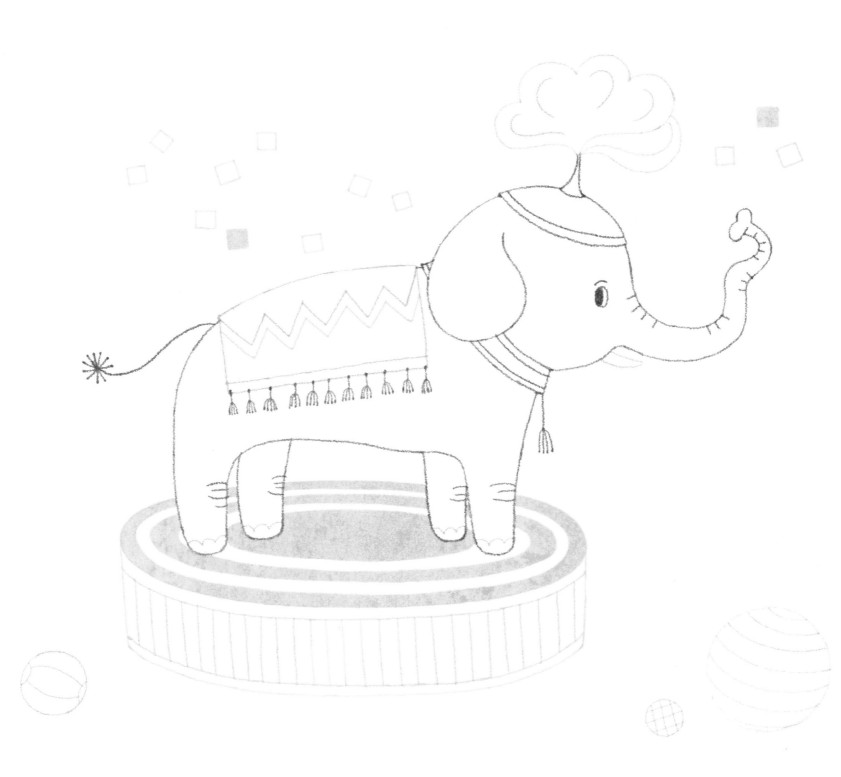

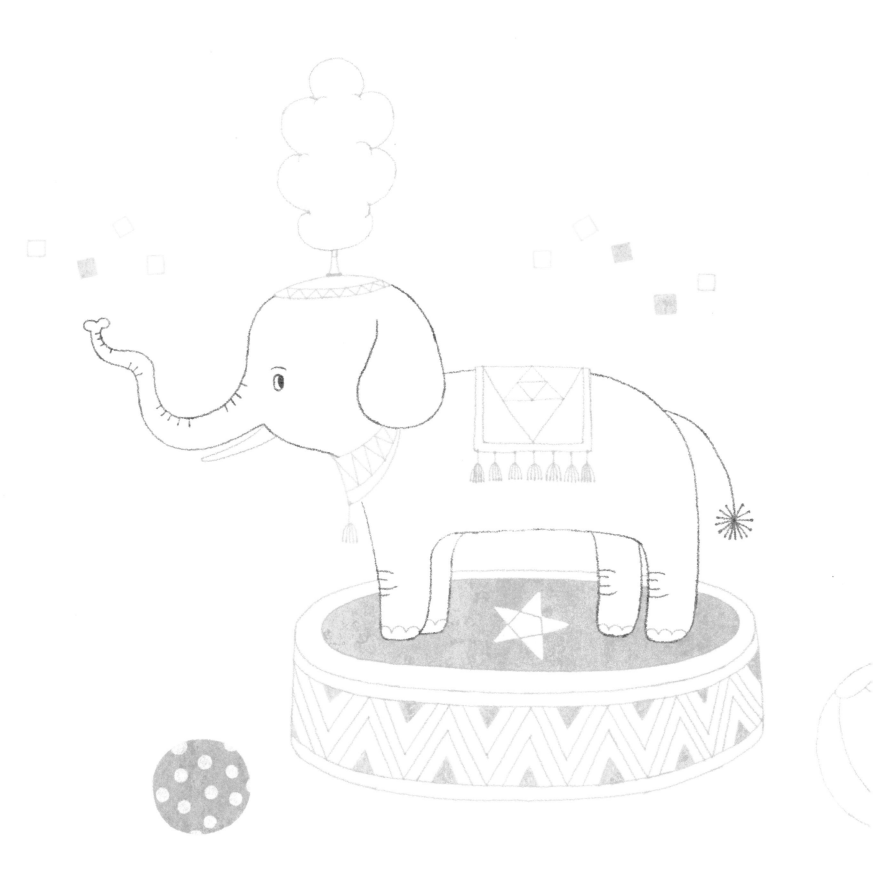

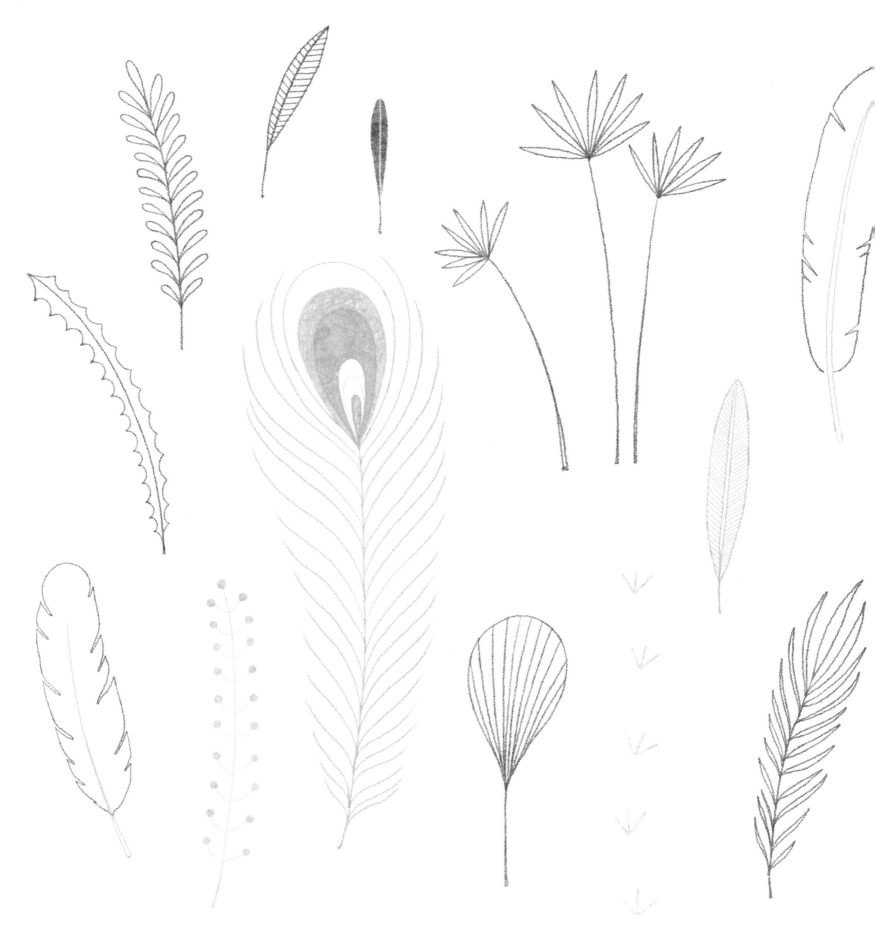

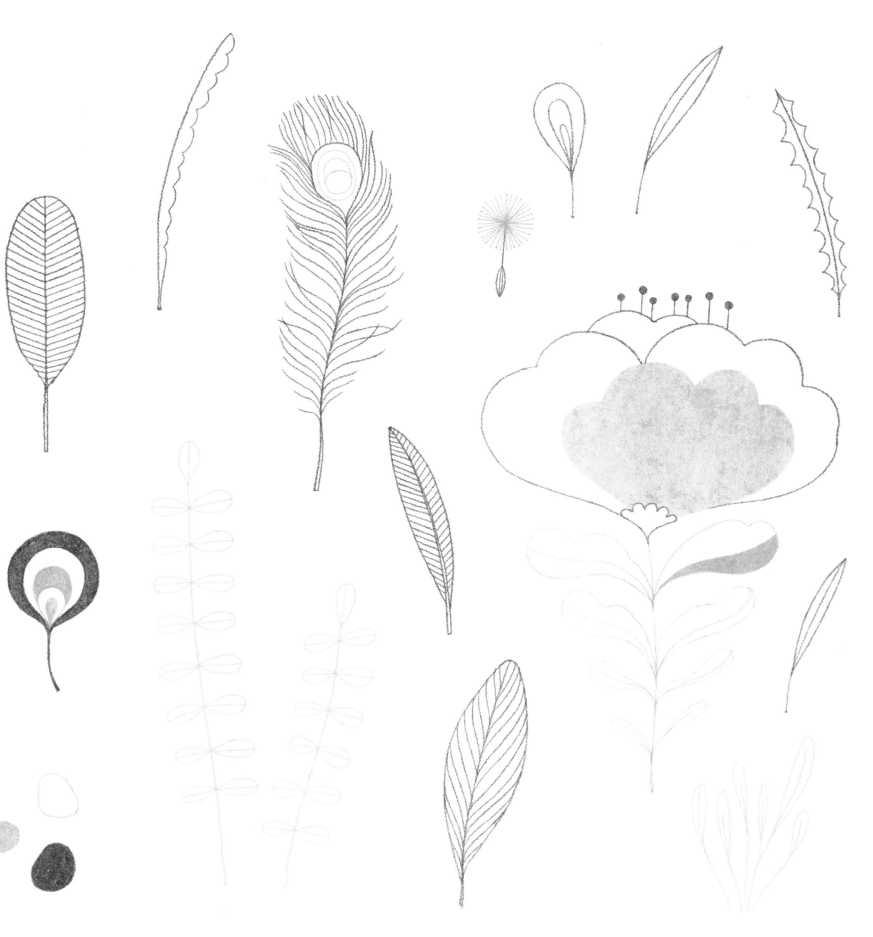

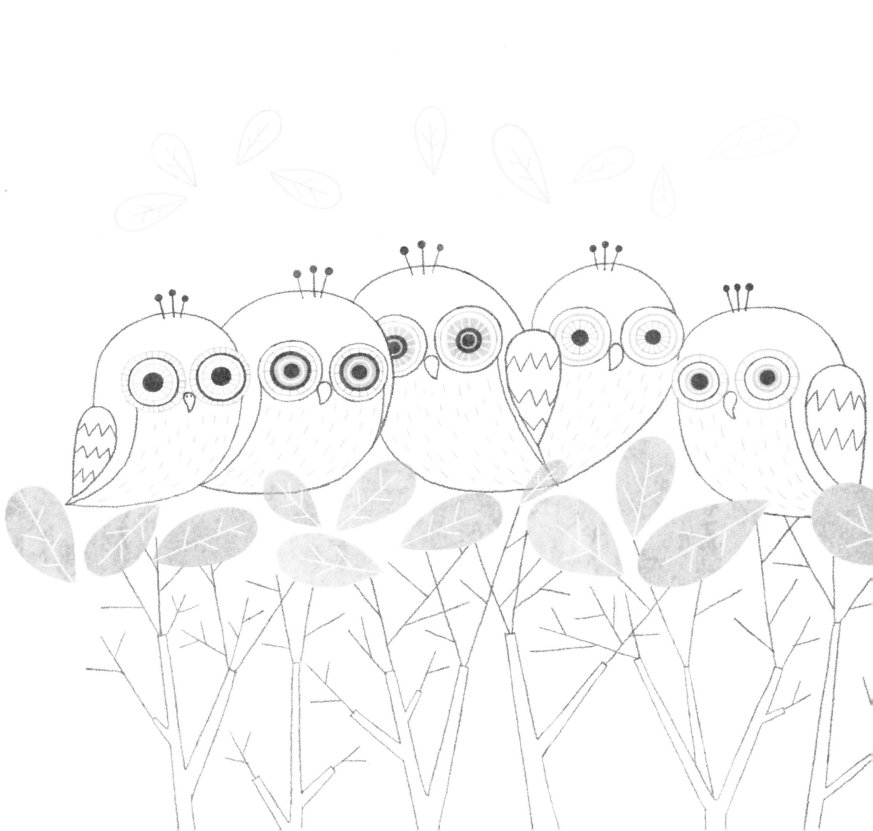

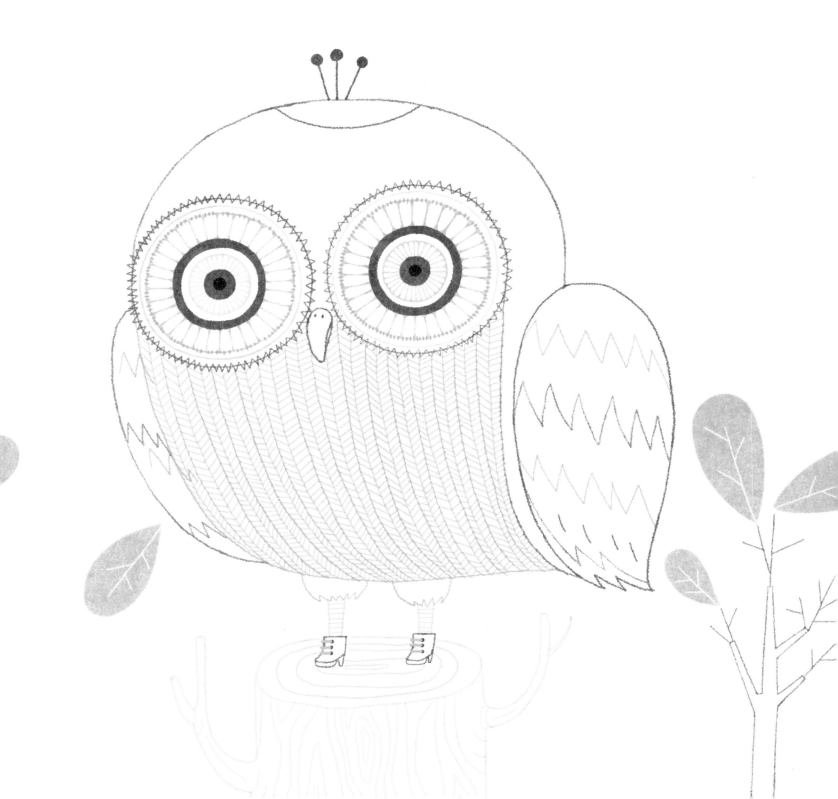

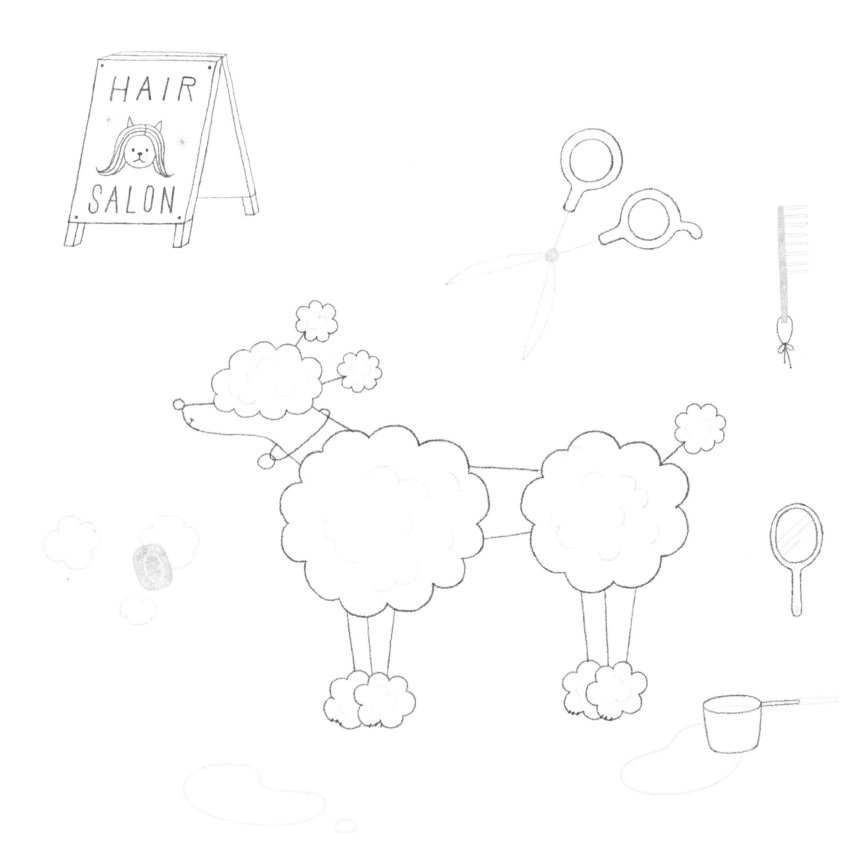

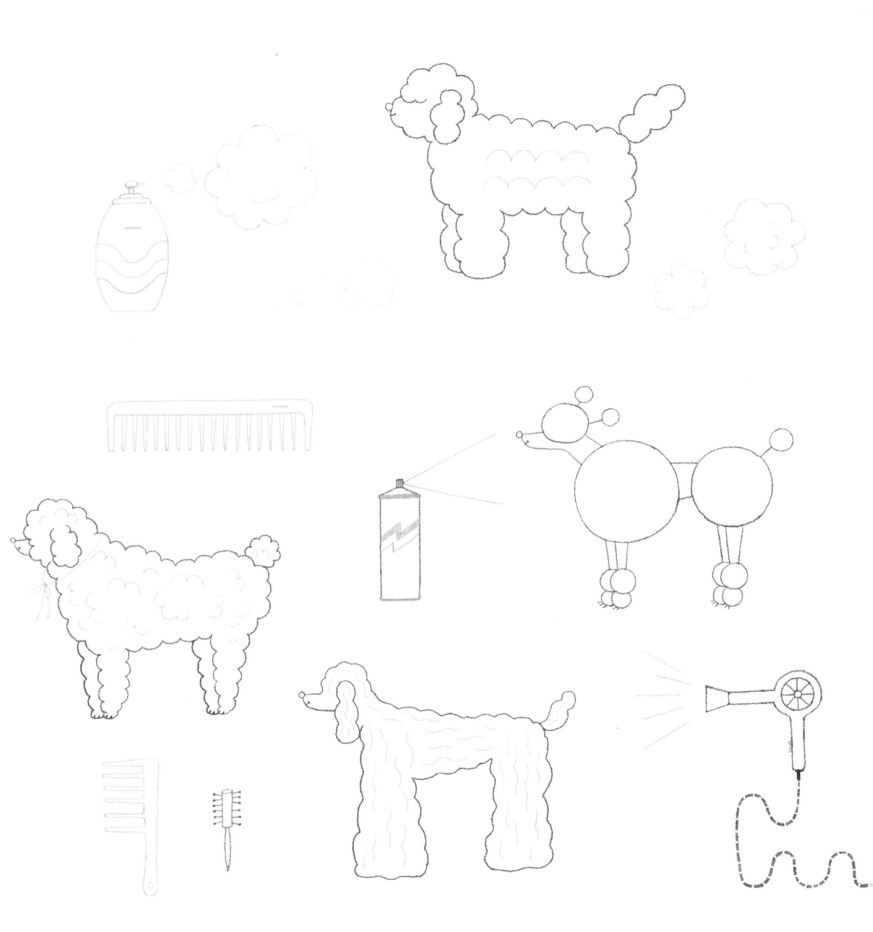

zebra

TIGER

FOX

MONKEY

BIRD

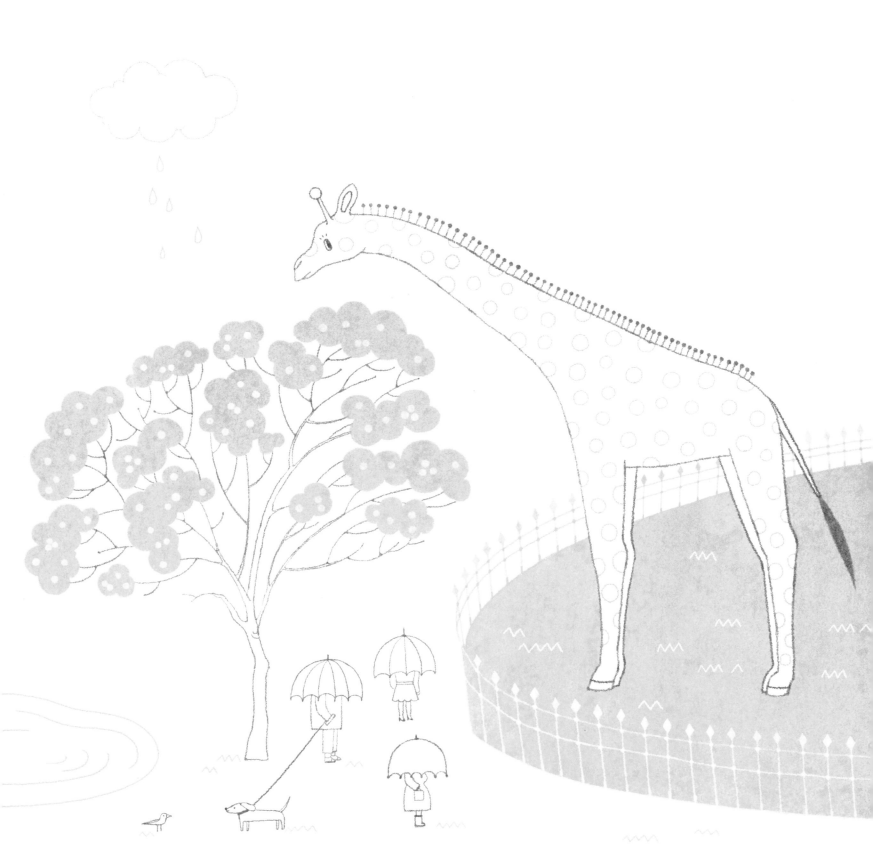

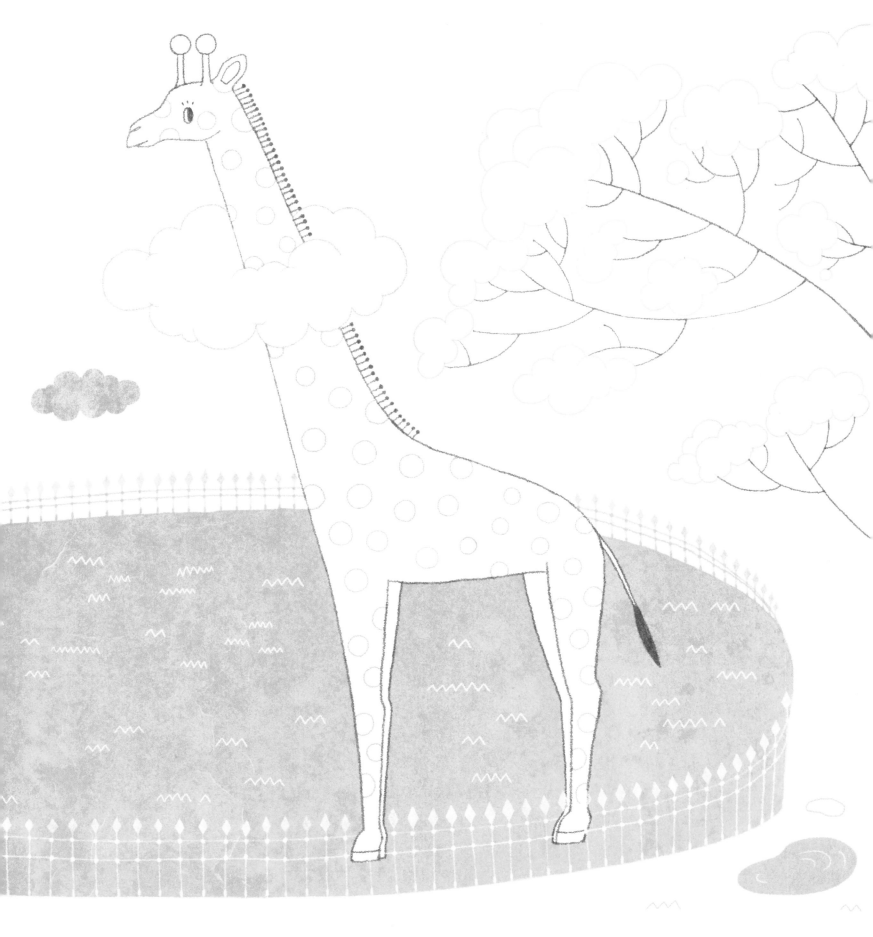

ANDANTE MOTHER

안단테마더는 산책하듯 걷는 속도, 느리지도 빠르지도 않는,

'제 속도'로 아이의 교육과 육아를 하는 엄마를 의미합니다.

출판사 안단테마더는 이러한 속도로 걸어가길 희망하는 부모, 교사, 아이들에게

아름다운 비주얼 지식창고로서의 역할을 다 해줄 수 있는 책을 기획합니다.

김승연

홍익대학교 시각디자인과를 졸업하고,

현재 그래픽스튜디오 텍스트컨텍스트(textcontext)의 대표와 작가를 겸하고 있습니다.

대표작으로는 그림책 '여우모자'와 '얀얀'이 있습니다.

태교동화책 '하루 5분 엄마 목소리'와 '하루 5분 아빠 목소리'의 그림을 그렸습니다.